墨点字帖

楷书

控笔训练

点阵偏旁

谷少将 书

U0130087

天津出版传媒集团

天津杨柳青画社

目 录

人字头

由撇、捺组成。左右舒展、写长。

自由临写

点阵描红

点阵临写

起笔定位

例字练习

会

金

包字头

由短撇、横折钩组成。横折钩要写长。

自由临写

点阵描红

点阵临写

起笔定位

例字练习

包

句

斜刀头

由短撇、横撇组成。
两撇方向基本一致。

厂字头

由中横、竖撇组成。
竖撇稍长。

自由临写

点阵描红

点阵临写

起笔定位

例字练习

自由临写

点阵描红

点阵临写

起笔定位

例字练习

秃宝盖

由左点、横钩组成。
横钩稍长。

自由临写

点阵描红

点阵临写

起笔定位

例字练习

京字头

由右点、长横组成。
右点和长横不相接。

自由临写

点阵描红

点阵临写

起笔定位

例字练习

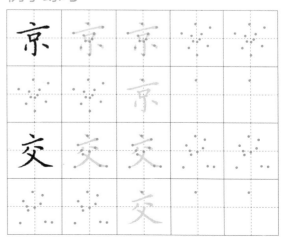

草字头

 由长横、短竖、短撇组成。短撇起笔稍高。

宝 盖

由右点、左点、横钩组成。右点和横钩不相接。

自由临写

自由临写

点阵描红

点阵描红

点阵临写

点阵临写

起笔定位

起笔定位

例字练习

例字练习

广字旁

由右点、中横、竖撇组成。右点和中横不相接。

自由临写

点阵描红

点阵临写

点阵临写网格

起笔定位

例字练习

户字头

由右点、横折、短横、竖撇组成。

自由临写

点阵描红

点阵临写

起笔定位

例字练习

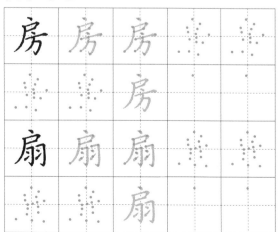

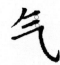 由短撇、短横、短横、横折斜钩组成。

 由短撇、右点、斜撇、斜捺组成。

自由临写

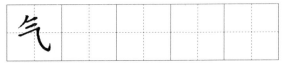

自由临写

点阵描红

点阵描红

点阵临写

点阵临写

起笔定位

起笔定位

例字练习

例字练习

病字旁

疒

由右点、中横、竖撇、右点、提组成。

自由临写

点阵描红

点阵临写

起笔定位

例字练习

病 疼

穴宝盖

穴

由右点、左点、横钩、短撇、右点组成。

自由临写

点阵描红

点阵临写

起笔定位

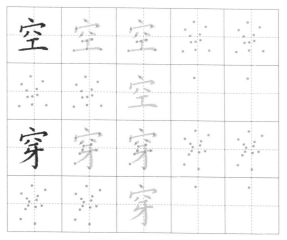

例字练习

空 穿

四字头

春字头

 由短竖、横折、短竖、短竖、中横组成。

 由短横、短横、中横、竖撇、斜捺组成。

自由临写

自由临写

点阵描红

点阵描红

点阵临写

点阵临写

起笔定位

起笔定位

例字练习

例字练习

虎字头

由短竖、短横、横钩、竖撇、短横、竖弯钩组成。

自由临写

点阵描红

点阵临写

起笔定位

例字练习

竹字头

由短撇、短横、右点、短撇、短横、右点组成。整体左低右高。

自由临写

点阵描红

点阵临写

起笔定位

例字练习

西字头

西 由短横、短竖、横折、短竖、短竖、中横组成。

自由临写

点阵描红

点阵临写

起笔定位

例字练习

雨字头

雷 由短横、左点、横钩、短竖、右点、右点、右点、右点组成。

自由临写

点阵描红

点阵临写

起笔定位

例字练习

由横折折撇、平捺
组成。撇捺左右舒展。

走　之

由右点、横折折撇、
平捺组成。

自由临写

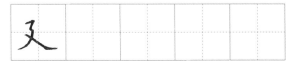

点阵描红

点阵临写

起笔定位

例字练习

自由临写

点阵描红

点阵临写

起笔定位

例字练习

心字底

 由左点、卧钩、右点、右点组成。

四点底

 由左点、右点、右点、右点组成。四点底部高低错落。

自由临写

点阵描红

点阵临写

起笔定位

例字练习

自由临写

点阵描红

点阵临写

起笔定位

例字练习

皿字底

由短竖、横折、短竖、短竖、长横组成。

自由临写

点阵描红

点阵临写

起笔定位

例字练习

走字旁

由短横、短竖、中横、短竖、短横、短撇、平捺组成。

自由临写

点阵描红

点阵临写

起笔定位

例字练习

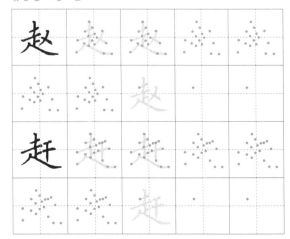

右耳刀	立刀旁

 由横撇弯钩、悬针竖组成。悬针竖要写长。

由短竖、竖钩组成。竖钩要写长。

自由临写

自由临写

点阵描红

点阵描红

点阵临写

点阵临写

起笔定位

起笔定位

例字练习

例字练习

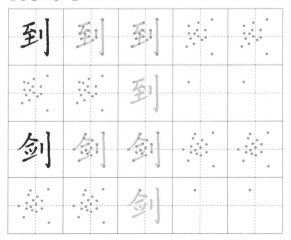

 单耳旁

 三 撇

由横折钩、悬针竖组成。卪在字的右部。

由短撇、短撇、斜撇组成。三撇基本平行。

自由临写

自由临写

点阵描红

点阵描红

点阵临写

点阵临写

起笔定位

起笔定位

例字练习

例字练习

欠字旁

由短撇、横钩、竖撇、斜捺组成。

自由临写

点阵描红

点阵临写

起笔定位

例字练习

反文旁

由短撇、短横、竖撇、斜捺组成。

自由临写

点阵描红

点阵临写

起笔定位

例字练习

16

鸟字边

鸟 由短撇、横折钩、右点、竖折折钩、中横组成。

页字边

页 由短横、短撇、短竖、横折、竖撇、长点组成。

自由临写

自由临写

点阵描红

点阵描红

点阵临写

点阵临写

起笔定位

起笔定位

例字练习

例字练习

区字框

由短横、竖折组成。
竖折稍长。

同字框

由竖、横折钩组成。
横折钩稍长。

自由临写

自由临写

点阵描红

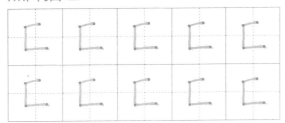

点阵描红

点阵临写

点阵临写

起笔定位

起笔定位

例字练习

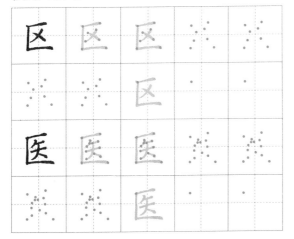

例字练习

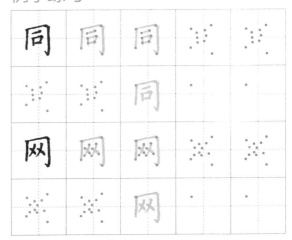

凶字框

由竖折、竖组成。
右边的竖稍长。

自由临写

点阵描红

点阵临写

起笔定位

例字练习

国字框

由竖、横折、横组成。
右边的竖稍长。

自由临写

点阵描红

点阵临写

起笔定位

例字练习

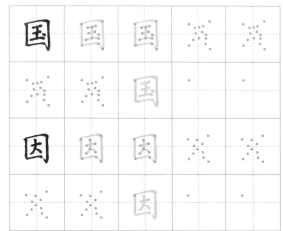

19

门字框

由右点、竖、横折钩组成。

单人旁
由斜撇、竖组成。竖从撇的中段起笔。

自由临写

点阵描红

点阵临写

起笔定位

例字练习

自由临写

点阵描红

点阵临写

起笔定位

例字练习

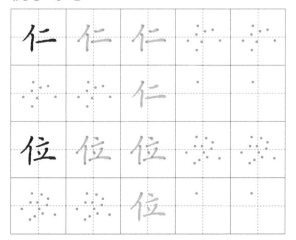

两点水

由右点、提组成。
提在右点的下方收笔。

自由临写

点阵描红

点阵临写

起笔定位

例字练习

言字旁

由右点、横折提组
成。点稍靠右，且不与
横相接。

自由临写

点阵描红

点阵临写

起笔定位

例字练习

左耳刀

 由横撇弯钩、垂露竖组成。垂露竖要写长。

反犬旁

由斜撇、弯钩、斜撇组成。

自由临写

自由临写

点阵描红

点阵描红

点阵临写

点阵临写

起笔定位

起笔定位

例字练习

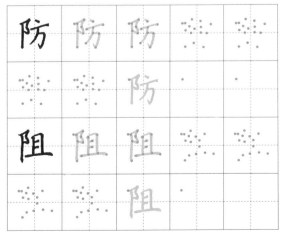

防
阻

例字练习

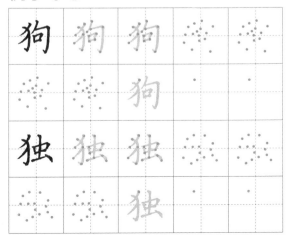

狗
独

工字旁

工 由短横、短竖、提组成。

自由临写

点阵描红

点阵临写

起笔定位

例字练习

功 功 功

攻 攻 攻

弓字旁

弓 由横折、短横、竖折折钩组成。

自由临写

点阵描红

点阵临写

起笔定位

例字练习

张 张 张

弦 弦 弦

绞丝旁

 由撇折、撇折、提组成。右侧基本对齐。

巾字旁

 由短竖、横折钩、垂露竖组成。

自由临写

自由临写

点阵描红

点阵描红

点阵临写

点阵临写

起笔定位

起笔定位

例字练习

例字练习

口字旁

由短竖、横折、短横组成。上宽下窄，呈倒梯形。

自由临写

点阵描红

点阵临写

起笔定位

例字练习

马字旁

马

由横折、竖折折钩、提组成。

自由临写

点阵描红

点阵临写

起笔定位

例字练习

女字旁

由撇点、竖撇、提组成。注意提的起笔和收笔。

三点水

由右点、右点、提组成。左侧呈弧状，右侧基本对齐。

自由临写

自由临写

点阵描红

点阵描红

点阵临写

点阵临写

起笔定位

起笔定位

例字练习

例字练习

山字旁

由中竖、竖折、短竖组成。三竖间距一致。

自由临写

点阵描红

点阵临写

起笔定位

例字练习

食字旁

由撇、横钩、竖提组成。竖提起笔与撇画起笔上下对正。

自由临写

点阵描红

点阵临写

起笔定位

例字练习

竖心旁

 由左点、右点、垂露竖组成。

自由临写

点阵描红

点阵临写

起笔定位

例字练习

双人旁

由短撇、斜撇、短竖组成。两撇基本平行。

自由临写

点阵描红

点阵临写

起笔定位

例字练习

提手旁

提土旁

 由短横、竖钩、提组成。注意提的起笔和收笔。

 由短横、竖、提组成。注意提的起笔和收笔。

自由临写

自由临写

点阵描红

点阵描红

点阵临写

点阵临写

起笔定位

起笔定位

例字练习

例字练习

子字旁

 由横撇、弯钩、提组成。提的位置靠上。

贝字旁

由短竖、横折、竖撇、长点组成。

自由临写

子				

自由临写

贝				

点阵描红

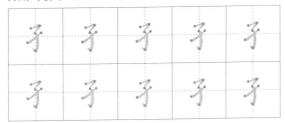

点阵描红

点阵临写

点阵临写

起笔定位

起笔定位

例字练习

例字练习

车字旁

 由短横、撇折、竖、提组成。注意笔顺。

方字旁

方 由右点、横、横折钩、斜撇组成。

自由临写

自由临写

点阵描红

点阵描红

点阵临写

点阵临写

起笔定位

起笔定位

例字练习

转
轮

例字练习

放
旅

火字旁

火　由右点、短撇、竖撇、右点组成。

自由临写

点阵描红

点阵临写

起笔定位

例字练习

木字旁

木　由短横、垂露竖、斜撇、右点组成。

自由临写

点阵描红

点阵临写

起笔定位

例字练习

牛字旁

 由短撇、短横、垂露竖、提组成。

自由临写

点阵描红

点阵临写

起笔定位

例字练习

日字旁

日 由竖、横折、短横、短横组成。

自由临写

点阵描红

点阵临写

起笔定位

例字练习

示字旁

 由右点、横撇、竖、右点组成。

自由临写

点阵描红

点阵临写

起笔定位

例字练习

王字旁

 由短横、短横、竖、提组成。

自由临写

点阵描红

点阵临写

起笔定位

例字练习

月字旁

 由竖撇、横折钩、短横、短横组成。

自由临写

点阵描红

点阵临写

起笔定位

例字练习

禾木旁

 由短撇、中横、垂露竖、斜撇、右点组成。

自由临写

点阵描红

点阵临写

起笔定位

例字练习

金字旁

 由短撇、短横、短横、中横、竖提组成。

立字旁

 由右点、短横、右点、短撇、提组成。

自由临写

自由临写

点阵描红

点阵描红

点阵临写

点阵临写

起笔定位

起笔定位

例字练习

例字练习

36

目字旁

 由竖、横折、短横、短横、短横组成。

自由临写

点阵描红

点阵临写

起笔定位

例字练习

石字旁

 由短横、斜撇、短竖、横折、短横组成。

自由临写

点阵描红

点阵临写

起笔定位

例字练习

田字旁

 由短竖、横折、短横、短竖、短横组成。

衣字旁

由右点、横撇、中竖、短撇、右点组成。

自由临写

点阵描红

点阵临写

起笔定位

例字练习

自由临写

点阵描红

点阵临写

起笔定位

例字练习

虫字旁

由短竖、横折、短横、
竖、提、右点组成。

自由临写

点阵描红

点阵临写

起笔定位

例字练习

米字旁

由右点、短撇、短横、
垂露竖、斜撇、右点组成。

自由临写

点阵描红

点阵临写

起笔定位

例字练习

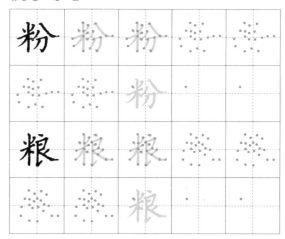

舟字旁

 由短撇、竖撇、横折钩、右点、横、右点组成。

自由临写

点阵描红

点阵临写

起笔定位

例字练习

足字旁

由短竖、横折、短横、短竖、短横、短竖、提组成。

自由临写

点阵描红

点阵临写

起笔定位

例字练习

"工""木"在不同部位的写法

"工"的写法

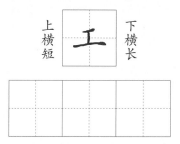

"工"在上时，要写扁，末横要写长。

"工"在下时，要写扁，末横要写长。

"工"在左时，要写窄，末横变为提。

"工"在右时，变化不大，末横稍短。

"木"的写法

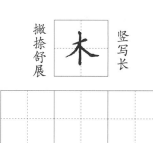

"木"在上时，要写扁，撇捺舒展，竖要写短。

"木"在下时，稍扁，撇捺舒展，竖上端出头要少。

"木"在左时，要写窄写长，捺变为右点。

"木"在右时，变化不大，捺画舒展。

"王""田"在不同部位的写法

"王"的写法

"王"在上时，稍扁，末横要写短。

"王"在下时，稍扁，末横要写长。

"王"在左时，要写窄写长，末横变为提。

"王"在右时，变化不大，末横稍短。

"田"的写法

"田"在上时，要写扁写宽。

"田"在下时，稍扁。

"田"在左时，要写小写窄。

"田"在右时，稍窄。

"月" "车" 在不同部位的写法

"月" 的写法

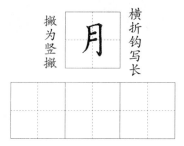

"月" 在右上时，要写小。

"月" 在下时，要写扁写宽，竖撇变为竖。

"月" 在左时，要写窄写长。

"月" 在右时，稍窄长。

"车" 的写法

"车" 在上时，要写扁写宽，竖缩短，最后写竖。

"车" 在下时，稍扁，撇上端出头要少。

"车" 在左时，要写窄写长，横变为提，最后写提。

"车" 在右时，稍窄长。

43

"日" "白" 在不同部位的写法

"日" 的写法

三横等距　日　右竖稍长

"日"在上时，要写小写扁。

"日"在下时，变化不大，稍小稍扁。

"日"在左时，要写窄写长。

"日"在右时，稍窄长。

"白" 的写法

上宽下窄　白　三横等距

"白"在上时，要写小写扁。

"白"在下时，变化不大，稍小稍扁。

"白"在左时，要写窄写长。

"白"在右时，稍窄。

"火" "石" 在不同部位的写法

"火" 的写法

撇为竖撇　　撇捺舒展

"火" 在上时，要写扁，捺变为长点。

"火" 在下时，要写扁，撇捺舒展，竖撇上端出头要少。

"火" 在左时，要写窄写长，捺变为右点。

"火" 在右时，稍窄，捺画舒展。

"石" 的写法

三横等距　　横短撇长

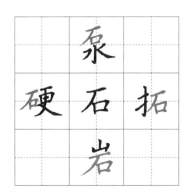

"石" 在上时，要写小写扁，"口" 部稍小。

"石" 在下时，要写扁，"口" 部稍大。

"石" 在左时，要写窄写长，"口" 部稍小。

"石" 在右时，变化不大，稍窄。

"立" "十" 在不同部位的写法

"立"的写法

"立"在上时，要写扁，长横舒展。

"立"在下时，要写扁，长横舒展。

"立"在左时，要写窄，末横变为提。

"立"在右时，变化不大，末横稍短。

"十"的写法

"十"在上时，要写扁，长横舒展，竖画上长下短。

"十"在下时，长横舒展，竖画上短下长。

"十"在左时，要写窄，横短竖长。

"十"在右时，稍窄，竖画舒展。